CATALOGUE

DE TABLEAUX,

DES ECOLES FLAMANDE ET FRANÇOISE;

PASTELS, *Gouaches*, *Deſſins*; *Eſtampes ſous verre & en feuilles*; *Terres cuites*, *& autres Objets de curioſité*.

TABLEAUX.

ECOLE DES PAYS-BAS.
DAVID TESNIERS.

Nº. 1 LA Vue d'une Campagne. On apperçoit à droite une maiſon de Payſans

A iij

devant laquelle est dressée une table entourée par neuf personnages différens. L'on remarque à gauche quatre Moissonneurs. Le fond offre un Paysage & des maisons. L'effet de ce Tableau est piquant.

Hauteur 10 pouces, largeur 13 pouc. T.

Jacques Ruisdael.

2 Un Paysage d'un ton vigoureux & d'un bel effet.

On voit sur le devant quelques rochers à travers lesquels coule une rivière : sur le second plan sont des arbres qui se détachent en demi-teinte sur des maisons éclairées par un soleil couchant ; plus loin est un homme qui descend un chemin. Hauteur 9 pouces 6 lignes. Largeur 10 pouces 6 lig. B.

Jean Winants.

3 Un Paysage orné de figures peintes par Linghelbac.

A gauche & sur une monticule sont deux grands arbres ; à droite est un chemin orné de cinq figures : plus loin sont des arbres & des fabriques ; les lointains sont ornés de rivières & de montagnes. Ce joli Tableau est du beau faire de Winants. Hauteur 15 pouces 6 lignes. Largeur 18 pouces 6 lignes. B.

ECOLE DES PAYS BAS.

PAR LE MÊME.

4 Un Paysage sur le devant duquel on voit des plantes & des troncs d'arbres : plus loin sur un chemin sont deux figures : le fonds est terminé par une grande étendue de pays. Hauteur 11 pouces, largeur 13¼ pouces. B.

VERBOOM.

5 Un Paysage d'un site agréable & pittoresque où coule une rivière chargée de quelques bâtimens & sur laquelle est élevé un pont. Lingelback y a peint quelques figures.

Hauteur 10 pouces, largeur 26 pouc. B.

ISAÏE VANDEN VELDE.

6 Une Marche de Cuirassiers & de Cavaliers traversant une rivière, & allant à l'attaque d'un bois. Hauteur 14 pouces. Largeur 19 pouces. Bois.

BOTH ET BAUDOUIN.

7 Deux Fêtes de Village, ornées d'un grand nombre de figures & animaux. Hauteur 10 pouces, largeur 13 pouces. T.

8 Le Portrait d'Henri IV, d'après Porbus. Hauteur 14 pouces, largeur 9 pouces.

ECOLE FRANÇOISE.

LE NAIN.

999. Une famille de Payfans; à droite, près d'un puits, l'on voit une femme vêtue en payfanne, les mains appuyées fur une cruche de grais. Sur un cuvier eft accoudé un homme vêtu d'un habit bleu, avec un fichu noué au col, qui a l'autre bras appuyé fur l'épaule droite de la femme; fur le même cuvier eft un enfant qui d'une main tient une bouteille recouverte de paille, de l'autre une coupe: on y voit auffi une nappe & un morceau de pain. Plus bas en avant font deux jeunes filles, dont une eft vue par le dos vêtue d'une juppe & d'un corfet rouge; l'autre eft coëffée pittorefquement; elles font à demi couchées & appuyées fur un banc fur lequel eft pofé un plat de terre plein de lait: fur le troifième plan eft une vieille femme qui fe détache fur un fond clair; elle tient à fon bras gauche un panier par l'anfe; à fes côtés eft une chèvre. Le fond préfente à droite un grand arbre dépouillé de fes feuilles; à gauche une cabane de payfans & des ruines; au milieu une pleine campagne. Le bas eft orné de divers acceffoires précieufement finis. Ce Tableau, qui eft du meilleur tems de Le Nain, eft

peint avec la plus grande vérité. Hauteur 18 pouces, Largeur 21 pouces 6 lignes. T.

LANCRET.

10 Deux Payſages frais & agréables.

On remarque dans l'un une Scène comique rendue par ſix perſonnages, dont l'un eſt ſous un maſque d'Arlequin, & l'autre ſous un habit de Polichinel.

Dans l'autre, on voit un concert exécuté par un homme qui accompagne une femme avec ſa flute en préſence de quelques autres perſonnes. Hauteur 10 pouces 6 lignes. Largeur 14 pouces. T.

FRANÇOIS BOUCHER.

11 Le Repos de Vénus.

Elle eſt repréſentée ſur un lit couchée ſur le côté & les jambes croiſées. L'Amour dort près d'elle; ſon carquois eſt à quelque diſtance de lui. Le fond eſt terminé par un rideau violet. Ce Tableau eſt du meilleur tems de Boucher, & tient de la couleur de Lemoyne. On en trouveroit difficilement un plus beau de ce Maître. Hauteur 24 pouces, largeur 30 pouc. Toile échancrée des quatre coins.

JEAN-BAPTISTE DESHAYES.

12 Deux Eſquiſſes faiſant pendans.

L'une repréſente Briſéis que l'on en-

traîne de la tente d'Achille : on y remarque dix figures principales.

L'autre est composée de sept figures, parmi lesquelles on distingue Marc-Antoine & Cléopâtre.

Ces deux belles Esquisses ont été faites pour les Tableaux qui ont été exécutés en tapisserie à la Manufacture de Beauvais.

Hauteur 20 pouces, largeur 18 pouc. T.

DESHAYES.

13 L'Enterrement de Saint André; composition de onze figures, peinte sur papier & montée sous verre. Hauteur 25 pouces, Largeur 14 pouces.

On en voit le Tableau à l'Eglise de Saint André de Rouen.

PAR LE MÊME.

14 Une Femme vue en buste, la tête appuyée sur la main droite & lisant une lettre qu'elle tient de la main gauche. Hauteur 17 pouces, Largeur 13. T.

JEAN-SIMÉON CHARDIN.

15 Deux Tableaux faisant pendans.

Ils offrent des ustensiles de ménage; l'on remarque dans l'un une raie, un chapon & un fromage. Ces deux Tableaux sont

ÉCOLE FRANÇOISE.

d'une belle couleur. Hauteur 13 pouces, Largeur 9 pouces. T.

M. PIERRE.

16 Une prairie dans laquelle on voit un bœuf & quelques moutons : fur le devant font deux Pâtres à qui une femme paroît apporter un potage. Hauteur 18 pouces, Largeur 24. Ce Tableau eft gravé par Ouvrier fous le titre des Villageois de l'Appennin.

M. DOYEN.

17 Une Efquiffe peinte fur papier, repréfentant Jupiter affis à côté de Junon, & Hébé qui lui verfe le nectar. C'eft la premiere penfée du Tableau de réception de cet Artifte : elle nous offre la couleur & la touche légère de Rubens. Hauteur 19 pouces, Largeur 15 pouces, fous verre.

PAR LE MÊME.

18 Une Efquiffe compofée de huit figures, repréfentant la Peinture qui emprunte les couleurs de l'arc-en-ciel. Hauteur 18 pouces, Largeur 10 pouces.

PAR LE MÊME.

19 Une autre Efquiffe fur papier, compofée de quatre figures, repréfentant les Forges

de Vulcain. Hauteur 19 pouces, Largeur 14 pouces, fous verre.

JOSEPH VERNET.

20 Une Tempête.

Sur le premier plan & entre des rochers font deux Pêcheurs qui retirent leurs filets : à gauche s'éleve un autre rocher, du fein duquel fort un arbre battu par le vent ; derrière & plus loin paroît une tour à l'entrée d'un port, détachée en demi-teinte fur des montagnes éclairées par un Soleil couchant. On remarque encore un vaiffeau qui côtoie à toutes voiles. Le nom feul de M. Vernet fuffit pour répondre du mérite des Tableaux qui font fortis de fon pinceau.

Hauteur 16 pouces, Largeur 12 pouces 6 lignes. T.

M. CASANOVA.

21 Une halte de trois Cavaliers. L'un d'eux arrêté devant une cafcade d'eau qui tombe entre des rochers, y fait boire fon cheval. Hauteur 15 pouces, Largeur 13 pouces. T.

M. LOUTHERBOURG.

22 Un Tableau où l'on remarque un four à chaux fitué au bas d'une maffe de rochers. On y voit fur différens plans des baraques,

des voitures chargées & quelques figures heureusement distribuées. Hauteur 11 pouces 9 lignes, Largeur 14 pouces 6 lignes, C. Il est gravé par M. Delaunay.

HONORÉ FRAGONARD.

23 Un Enfant voulant monter sur un âne, tandis qu'un petit garçon & une petite fille lui font manger de l'herbe. Hauteur 24 pouces, Largeur 19 pou... Il est ovale.

PAR LE MÊME.

24 Le buste d'un Enfant portant des cerises dans son chapeau. Hauteur 14 pouces, Largeur 11 pouces. Il est aussi ovale.

PAR LE MÊME.

25 Un Buste de jeune fille, la tête coëffée d'un bonnet rond à demi-penchée sur l'épaule droite, & la gorge couverte d'un fichu. Hauteur 14 pouces, largeur 11 pouces, Ovale.

PAR LE MÊME.

26 Le Pot au lait renversé, composition de trois figures, tirée des Fables de La Fontaine, & peinte au premier coup. Hauteur 19 pouces, largeur 24 pouces. Ovale en travers.

TABLEAUX.

Par le même.

27 Deux Tableaux faisant pendans.

L'un repréfente une jeune fille vue à mi-corps, qui s'amufe d'un chat; & l'autre une jeune fille tenant deux petits chiens. Hauteur 21 pouces, largeur 18 pouces. Ovale.

Nous aurions pu à chacun des Tableaux de M. Fragonard que nous venons de décrire, mettre un éloge particulier; mais nous avons mieux aimé réferver pour un article féparé l'hommage qui eft dû à fes talens. On y reconnoît par-tout le génie libre & facile & la touche neuve & piquante qui caractérifent fes productions.

M. Durameau.

28 L'Efquiffe du Plafond de l'Opéra. Hauteur 30 pouces. Largeur 26. Ovale.

M. Moreau le jeune.

29 Un Payfage éclairé par un coup de foleil d'un effet piquant: à droite on y remarque un pont, des arbres & des maifons: le fond offre une grande étendue de pays. Hauteur 12 pouces. Largeur 14 pouces.

Peron.

30 Le Baptême de Notre-Seigneur dans le

ÉCOLE FRANÇOISE.

Jourdain. Esquisse composée de six figures & peinte sur papier. Hauteur 10 pouces. Largeur 7 pouces 6 lignes. (Ceintrée du haut.)

Madame FILHEUL.

31 Une Tête ovale ébauchée. Hauteur 20 pouces. Largeur 15 pouces. T.

D'après FRANÇOIS FLAMAND.

32 Un Bas-relief en grisaille. Hauteur 12 pouces. Largeur 14 pouces. B.

D'après MIGNARD.

33 Le Portrait de Molière, sous l'habit de Céser. Haut. 30 pouces, largeur 24 pouc. T.

PASTELS.

M. FRAGONARD.

34 Un Dessin au pastel sur papier bleu, représentant deux jeunes filles à demi cachées par un rideau verd, & jettant des roses. Hauteur 7 pouces, Largeur 5 pouces, sous verre.

M. MERELLE.

35 Deux Têtes au pastel, dont l'une repré-

sente une dormeuse. Hauteur 15 pouces, Largeur 12 pouces.

Par le même.

36 Le Portrait de M. Duclos, Historiographe de France. Hauteur 19 pouces, Largeur 16.

D'après Mignard.

37 Le Portrait de Racine, au pastel. Haut. 19 pouces, Largeur 16 pouces.

D'après M. Delatour.

38 Le Portrait de Voltaire, au pastel. Hauteur 20 pouces, Largeur 16 pouces.

D'après un Maître Inconnu.

39 Le Portrait de Crébillon, au pastel, de forme ovale dans une bordure quarrée. Hauteur 19 pouces, Largeur 16.

GOUACHES.

Baudouin.

40 Une Gouache composée de quatre figures, représentant une jeune Danseuse qui se présente chez un Directeur de l'Opéra. Hauteur 16 pouces 6 lignes, Largeur 14 pouces.

ECOLE FRANÇOISE.

pouces. *Voir* la gravée sous le titre *du Chemin de la Fortune*.

PAR LE MÊME.

41 Une autre Gouache composée de trois figures, & connue sous le titre du Modèle honnête. Hauteur 16 pouces. Larg. 12 pouces 6 lignes. Elle est aussi gravée.

PAR LE MÊME.

42 Une Gouache représentant Rose & Colas. Hauteur 11 pouces. Largeur 9 pouc. Elle est gravée par Simonet.

PAR LE MÊME.

43 Un Croquis à la plume & lavé, représentant un Précepteur qui entre dans une chambre où l'on voit une Femme endormie. Hauteur 12 pouces. Largeur 10 pouces. Sous verre.

DESSINS DE L'ECOLE FRANÇOISE, MONTÉS.

DANIEL DU MOSTIER.

44 Le Portrait de Henri IV, dessiné aux trois crayons sur papier blanc. Hauteur 19 pouces. Largeur 14 pouces.

B

DESSINS.

Hiacynthe Rigaud.

45 Le Portrait de la Fontaine, aux trois crayons sur papier gris. Ce beau Dessin vient du Cabinet de M. de la Live. Hauteur 21 pouces. Largeur 15 pouces.

Carle Vanloo.

46 Un Dessin sur papier blanc, lavé à l'encre de la Chine & rehaussé de blanc, représentant Jésus au Jardin des Olives. Hauteur 20 pouces. Largeur 14 pouces. Sous verre.

Par le même.

47 Alexandre coupant le nœud gordien; composition de quatorze figures, dessinée sur papier blanc, lavée à l'encre de la Chine & rehaussée de blanc. Hauteur 21 pouces, largeur 15 pouces.

Ces deux Dessins sont des plus capitaux de Carle Vanloo.

F. Boucher.

48 Deux Dessins aux crayons noir & blanc, sur papier bleu, faisant pendants.

L'un représente un Berger & une Bergere assis près d'une fontaine.

L'autre un Berger disputant à sa Ber-

ECOLE FRANÇOISE.

gere des fleurs qu'elle tient dans son tablier.

Hauteur 14 pouces, largeur 10 pouc. Sous verre.

PAR LE MÊME.

49. Un Dessin sur papier bleu, représentant une femme nue & endormie. Hauteur 12 pouces, largeur 16 pouces. Il a été gravé par Bonnet.

PAR LE MÊME.

50 Un Dessin au crayon noir & blanc, sur papier bleu, représentant un Paysage pittoresque & d'un bon effet. Hauteur 19 pouces, largeur 14 pouces. Sous verre.

PAR LE MÊME.

51 Une Esquisse à la sanguine, sur papier blanc, composée de neuf figures, parmi lesquelles on distingue Marc-Antoine & Cléopâtre. H. 17 pouces, largeur 22.

PAR LE MÊME.

52 Un Dessin fait pour le Frontispice du Livre intitulé *Histoire de l'Homme*. Haut. 11 pouces, largeur 8 pouces. Sous verre.

PAR LE MÊME.

53 Un Dessin à la pierre noire sur papier

DESSINS.

blanc, représentant la Peinture en butte à l'envie, à l'ignorance & à la critique. Haut. 13 pouces, largeur 9 pouces. Sous verre.

CHARLES EÏSEN.

54 Six Desseins à la mine de plomb & lavés à l'encre de la Chine, faits pour les Guerres Civiles de France par Davila. Hauteur 19 pouces, largeur 4 pouces 6 lignes.

M. VERNET.

55 Deux Desseins à l'encre de la Chine & à la pierre d'Italie, faisant pendans.

L'un est orné de rivières, de rochers & d'arbres.

L'autre représente un paysage étendu où l'on voit des maisons & un pont élevé sur une rivière. L'Artiste y a distribué quelques figures sur différens plans.

Ces Desseins sont d'autant plus précieux que M. Vernet en a rarement fait.

Hauteur 10 pouces, Largeur 12 pouces, sous verre.

M. ROBERT.

56 Un Dessein aquarelle, représentant les ruines de différens monumens. Six figures & divers accessoires en ornent les plans. Hau-

ECOLE FRANÇOISE.

teur 11 pouces, Largeur 13 pouces, ovale en travers.

M. LEPRINCE.

57 Un Deſſin ovale, à la plume ſur papier blanc & lavé au biſtre, repréſentant la Balançoire ruſſe. On y còmpte ſept figures. Hauteur 23 pouces, Largeur 15 pouces, ſous verre quarré.

M. COCHIN.

58 Trois Deſſins, à la mine de plomb ſur papier blanc, faits pour l'Hiſtoire de France du Préſident Hénault. Hauteur 12 pouces 6 lignes, Largeur 10 pouces. Ils ſont gravés par M. Moreau.

PAR LE MÊME.

59 Un Deſſin à la ſanguine ſur papier blanc, & compoſé de dix figures : il repréſente l'Etude des Médailles & des Camées utiles aux Arts. Hauteur 6 pouces, Largeur 8 pouces 6 lignes, ſous verre.

PAR LE MÊME.

60 Sept Deſſins, à la mine de plomb ſur papier blanc, fait pour les Poëſies ſacrées de M. Le Franc de Pompignan, ſous un verre, portant 18 pouces de haut ſur 14 de large.

DESSINS.

PAR LE MÊME.

61 Douze Deſſins, à la mine de plomb ſur papier blanc, fait pour des titres & des fins d'ouvrages, parmi lesquels on compte Zénéïde & la Henriade, ſous un verre, portant 13 pouces de haut, ſur 8 pouces 6 lignes de large.

PAR LE MÊME.

62 Six Deſſins, à la mine de plomb, faits pour les ſix chants du Lutrin de Boileau. Hauteur 8 pouces, Largeur 6 pouces, ſous verre.

PAR LE MÊME.

63 Deux Deſſins ronds à la mine de plomb ſur papier blanc, repréſentants Louis XV & Henri IV. Haut. 7 pouces, largeur 15 pouces. Sous verre.

PAR LE MÊME.

64 Deux cadres ornés l'un de cinq Deſſins à la mine de plomb ſur papier blanc, faits pour l'Arioſte, Chaulieu, l'Ecole du Jardin potager & les Fables de la Fontaine; & l'autre de quatre, faits pour différens autres Ouvrages, dont le Prince des Aigles marines. Hauteur 26 pouces, largeur 3 pouces 6 lignes. Sous verre.

ECOLE FRANÇOISE.

Par le même.

65 Un autre Cadre orné de six petits Desseins faits pour des Vignettes gravées par M. Prevôt. Haut. & larg. 4 pouc. Sous verre.

Par le même.

66 Trois autres sous un même verre, faits pour le Magnifique & autres Ouvrages. Hauteur 11 pouces, largeur 4 pouces.

Par le même.

67 Un Cadre sous lequel sont huit Desseins faits pour l'Aminte. Hauteur 13 pouces, Largeur 14 pouces 6 lignes.

Par le même.

68 Trente-deux Desseins faits pour le Livre des Epîtres & Evangiles de la Chapelle de Versailles.

Personne n'a poussé le Dessin aussi loin que M. Cochin : personne n'a été plus neuf que lui dans ses compositions. Il n'est presque point d'ouvrage un peu célebre qui n'ait mis son génie à contribution, & qui n'ait exercé son crayon avec un succès toujours égal. Ce Cabinet-ci en offre la plus grande partie, & nous ne doutons point que les Amateurs ne soient jaloux de posséder une Collection qui se-

roit autant d'honneur à leur goût qu'elle en a fait aux talens de l'Artiste.

M. MOREAU.

69 Deux Deſſins à la plume lavés au biſtre.

L'un repréſente Eſculape arrivant à Rome dans un tems de calamité, & l'autre Jacob arrivant en Egypte. Ces deux Deſſins ne démentent point la réputation que M. Moreau s'eſt acquiſe par ſes talens. Hauteur 6 pouces, largeur 18 pouces. Sous verre.

PAR LE MÊME.

70 Un Deſſin ſur papier gris, lavé à l'encre de la Chine & rehauſſé de blanc, nommé la Soirée de Saint Cloud. Hauteur 12 pouces. Largeur 15 pouces.

PAR LE MÊME.

71 La Vue d'une partie de l'Orangerie de Saint Cloud, Deſſin ſur papier blanc lavé au biſtre rehauſſé de blanc. Haut. 13 pouc. larg. 22. Sous verre.

PAR LE MÊME.

72 Un Croquis aquarelle, repréſentant ſix perſonnes à table ſur une terraſſe. Hauteur 8 pouces, largeur 10 pouces. Sous verre.

ESTAMPES MONTÉES.

BALÉCHOU.

73 La Tempête & le Calme, d'après M. Vernet; épreuves avant les raies. Hauteur 19 pouces. Largeur 21 pouces. Sous verre.

M. BEAUVARLET.

74 La Lecture Espagnole & la Conversation, d'après C. Vanloo. Hauteur 21 pouces. Largeur 16 pouces.

M. FLIPART.

75 L'Accordée de Village & le Paralytique servi par ses Enfans, d'après M. Greuze. Hauteur 20 pouces. Largeur 24 pouces.

M. MASSARD.

76 La Mère bien aimée, d'après M. Greuze. Hauteur 21 pouces. Largeur 24 pouces.

LAURENT.

77 Un Port de mer enrichi de monumens d'architecture, d'après Loutherbourg. Hauteur 26 pouces. Largeur 22 pouces.

ESTAMPES.

M. SIMONNEAU.

78 La Franche-Comté, d'après le Brun. Hauteur 19 pouces. Largeur 25 pouces.

D'après BAUDOUIN & M. GREUZE.

79 Dix-sept Estampes, dont plusieurs avant la lettre, gravées par M. Delaunay, Choffard, Ponce, Moreau & autres. Elles seront détaillées.

80 L'Académie de le Clerc, la Tentation de Callot, deux Estampes de M. Moreau, & un Dessin de Prévôt, qui seront détaillés.

ESTAMPES EN FEUILLES.

81 L'Œuvre de M. Cochin, composé de quinze cent trente-sept Estampes.

Nous ne connoissons point de Collection plus complette ni d'épreuves mieux choisies & mieux conservées que celles-ci. Nous remarquerons seulement qu'il est peu d'Artiste moderne qui ait exercé le burin aussi souvent & avec autant de succès.

82 L'Œuvre de J. C. Moreau, composé de quatre volumes contenant six cents qua-

ESTAMPES. 27

rante six Estampes, dont la plupart ont orné des ouvrages connus. Le soin avec lequel on a formé cette Collection & le mérite de l'Artiste, la rendent également précieuse.

83 L'Œuvre de M. Choffard, composé de deux cents cinquante-six Estampes.

84 Deux cents quatre-vingt Estampes, par Messieurs Cochin, Moreau, Choffard, & autres qui seront détaillées.

85 Les Œuvres de J. C. Papillon, Graveur en bois.

TERRES CUITES.

VASSÉ.

86 Une Terre cuite, représentant l'Amour qui dompte un lion. Hauteur 9 pouces.

PAR LE MÊME.

87 Une autre, représentant Thalie. Hauteur 23 pouces.

PAR LE MÊME.

88 Une autre Femme tenant deux colombes. Hauteur 23 pouces.

TERRES CUITES.

M. Coustou.

89 Le Petit modele de la Vénus envoyée en Prusse. Hauteur 24 pouces.

J. B. Lemoyne.

90 Le Portrait de Louis XV, en terre cuite.

M. Falconnet.

91 Une Figure en terre cuite, repréſentant l'Amitié, & portant 26 pouces de hauteur : elle eſt ſur ſa gaîne de bois ſculpté & doré.

92 Quatre Médaillons en terre cuite, repréſentant Fr. Boucher, Ch. Vanloo, &c. & deux en plâtre, repréſentant M. Préville & Mademoiſelle Clairon. 5 pouces de diamètre en rond.

M. Feuillet.

93 Deux Maquettes en terre cuite, repréſentant la Peinture & la Sculpture, ſur leurs ſocles de plâtre bronzé. Hauteur 17 pouces.

94 Trois Plâtres peints en couleur de terre cuite.

L'un offre une Femme aſſiſe de M. Falconnet ; l'autre une Tête de Bacchante ;

DIFFÉRENS OBJETS.

& le troisième un Sacrifice de Ronde-Bosse, composé de trois figures.

95 Trois petits Groupes & Plâtres sous des cages de verre.

DIFFÉRENTES CURIOSITÉS.

96 Une Pendule de marbre blanc du dernier goût, garnie de bronze sculpté & doré, sous une cage de verre. Hauteur 12 pouces. Largeur 7 pouces.

97 Un Microscope Anglois, composé de toutes ses pièces, & enfermé dans sa boëte.

Un Télescope Anglois, monté sur son pied de bronze avec sa boëte.

98 Une Sphère terrestre attachée sur un cheval de porcelaine de Saxe, & une Sphère céleste fixée sur une chèvre de même espèce, montées sur des socles de bois sculpté & doré, & enchassées dans deux bocaux de verre. Hauteur 12 pouces.

99 Deux petits Canons de fonte montés sur affuts de bois. Hauteur 12 pouces.

100 Les cinq Ordres d'Architecture de M.

DIFFÉRENS OBJETS.

Challes, exécutés en bois, & peints en blanc, portant 18 pouces de hauteur.

101 Une Théière en bronze de la Chine.

102 Trente-sept Bas-reliefs en bronze ; Médailles & Monnoies qui feront détaillées.

103 Un petit Bronze chinois, un Niveau d'eau & un autre Bronze doré. Ces trois objets feront détaillés.

104 Trois gaînes peintes en verd antique. Hauteur 42 pouces.

105 Différens objets qui feront détaillés dans le cours de la vente.

FIN.

Lu & approuvé ce 16 Nov. 1780. RENOU, pour M. COCHIN.

Vu l'app. permis d'imprimer ce 17 Nov. 1780.
LE NOIR.

De l'Imprimerie de PRAULT, Imprimeur du Roi, Quai de Gêvres.

www.ingramcontent.com/pod-product-compliance
Lightning Source LLC
Chambersburg PA
CBHW030125230526
45469CB00005B/1799